조금 지친 하루, 나에게 주는

힐링손글씨

조금 지친 하루
나에게 주는 **힐링손글씨**

초판 1쇄 발행 2019년 4월 4일
초판 2쇄 발행 2021년 2월 10일

지은이 나빛 캘리그라피
펴낸이 임충배
편집 김민수
홍보/마케팅 양경자
디자인 정은진
펴낸곳 마들렌북
제작 (주)피앤엠123

출판신고 2014년 4월 3일
등록번호 제406-2014-000035호

경기도 파주시 산남로 183-25
TEL 031-946-3196 / FAX 031-946-3171
홈페이지 www.pub365.co.kr

ISBN 979-11-89387-25-9 13640

조금 지친 하루, 나에게 주는

힐링손글씨

나빛 캘리그라피

안녕하세요. 캘리그라피 작가 정혜선입니다. 이전 첫 번째 도서인 「캘리 서체의 기초 그리고 다양한 활용」과 두 번째 도서 「캘리 수묵 일러스트 그리고 수제 도장」을 많이 사랑해주신 덕분에 이렇게 세 번째 책으로 다시 인사드리게 되었습니다. 많이 응원해주시고 제 글씨를 좋아해 주셔서 감사드립니다.

사실 이번 책은 저희 엄마를 생각하며 집필했습니다. 취미 하나 없이 가족만 바라보며 살아오신 그분께 편안하게 즐길 수 있는 작은 책 한 권을 선물드리고 싶었어요.

「조금 지친 하루, 나에게 주는 힐링 손글씨」는 일상에서 쉽게 접할 수 있는 손글씨 도구들로 구성되어 있습니다. 붓펜뿐만 아니라 딥펜과 펜, 그리고 일상의 흔한 도구로도 함께 할 수 있답니다. 책과 펜, 종이만 있으면 언제 어디서든 편하게 나만의 취미를 즐길 수 있어요. 카페에서도, 여행지에서도 말이죠.

제공된 안내선과 포인트만 잘 기억하면 나만의 힐링 손글씨를 쉽게 완성할 수 있습니다.

손글씨를 하다 보면 좋은 문구를 많이 만나게 됩니다. 그 문구를 정성껏 따라 쓰다 보면 글귀와 내 마음이 하나가 되는 경험을 하기도 합니다. 이번에 저와 함께 그 감성을 느껴보세요.

「조금 지친 하루, 나에게 주는 힐링 손글씨」

오늘 당신과 함께 합니다.

CONTENTS

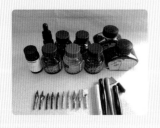

— 펜

— 다양한 도구

손글씨를 활용한
다양한 DIY 소품 10종

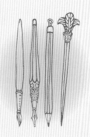

아기자기한, 예쁜, 독특한
손글씨를 쓰기 위한
다양한 도구

손글씨를 쓰기 위해서는
연필, 펜 등 쓸 수 있는 도구가 있어야겠죠?
일반적인 글쓰기 도구 이외
일상생활에서 활용할 수 있는
다양한 것들이 무엇이 있는지 확인해보세요!

'정말! 이런 것으로도 가능하단 말인가?'라는
생각이 드실 거예요!

깜짝 놀랄 준비 되셨나요?

다양한 도구
손글씨를 쓰기 위한
아기자기한, 예쁜, 독특한

붓펜 손글씨

동양의 전통적인 손글씨 도구는 서예 붓입니다. 서예 붓을 이용한 손글씨는 다양한 표현이 가능하다는 장점이 있는데요. 다만, 다양한 장소에서 사용하기에는 조금 불편함이 있습니다.

붓 느낌도 내면서 내 책상에서, 카페에서, 여행을 가서도 편하게 손글씨를 하고 싶다면 붓펜을 사용해보세요.

▲ 서예 붓

쿠레타케26호 쿠레타케25호 쿠레타케22호 쿠레타케24호 은색 금색 워터브러시 다이소붓펜

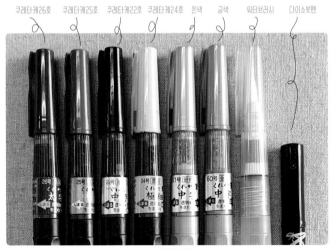

▲ 다양한 붓펜

쿠레타케 붓펜

가장 대중적으로 많이 사용하는 붓펜입니다.
한 올 한 올 모필처럼 표현된 섬세한 붓모와
특수 처리된 먹물로 모필이 굳지 않는 특징
이 있습니다.

교재에서는 22호를 사용하였으며 22호나 24
호가 초보자들이 사용하기 좋은 크기입니다.

호수별로 다양한 붓모의 크기가 있습니다.

카트리지가 있어 먹물을 다 사용한 후에는
카트리지 교체만으로 재사용 가능합니다.

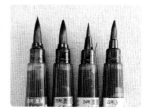
▲ 쿠레타케붓펜

· 카트리지

①

②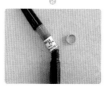

③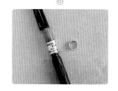

④

【 사용방법 】

❶ 붓펜의 양 끝을 잡고 돌려 분리해주세요.

❷ 중간의 노란색 띠는 제거 해주세요.

❸ 다시 양 끝을 결합해주세요.

❹ 붓펜 중간에 움푹 들어간 부분을 조금씩 누르면
잉크가 붓모로 흘러나옵니다. (과하게 누르면
먹물이 뚝뚝 떨어질 수 있습니다.)

▨ 다이소 붓펜

쿠레타케 붓펜은 모가 한 올 한 올 나 있는
반면 다이소 붓펜은 하나의 스펀지 형태로
되어 있습니다.

때문에 다른 붓펜에 비해 붓 느낌은 덜 나는
편입니다. 대신 컨트롤하기 쉽습니다.

◦ 다이소 붓펜

▨ 아카시아 색 붓펜

다양한 색 잉크가 장착된 붓펜입니다.

위에서 설명한 쿠레타케 붓펜처럼 한 올 한 올
모가 있으며 다만 잉크와 붓모가 일체형이라
카트리지를 사용할 수 없습니다.

쿠레타케 붓펜보다 조금 더 부드러운 붓모를
가지고 있습니다.

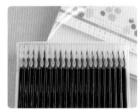

◦ 아카시아 색 붓펜

▨ 쿠레타케 워터 브러시

수채화용으로 많이 사용하는 브러시로 붓펜
아래쪽에는 물을 담을 수 있도록 빈 튜브가
있습니다. 붓모에 수채화 물감을 묻혀 사용
하면 다양한 색으로 손글씨를 표현할 수 있
습니다.

개인적으로는 빈 튜브에 먹물을 채워 사용하
기도 합니다. 먹물을 넣어 사용할 때에는 사
용 후 뚜껑을 바로 닫아야 붓모가 굳는 것을
방지할 수 있습니다.

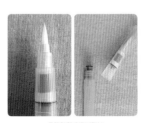

◦ 쿠레타케 워터브러시

아기자기한, 예쁜, 독특한

손글씨를 쓰기 위한
다양한 도구

딥펜 손글씨

서양의 전통적인 손글씨 도구는 깃털의 끝
을 잘라 잉크에 찍어 쓰는 것이 시초였습니
다. 이후 산업화가 되면서 펜촉의 대량생산
화가 가능해졌습니다.
딥펜은 펜촉 별로 다양한 표현이 가능하기에
책에 여러 가지 딥펜을 소개해보았습니다.

▲ 깃털

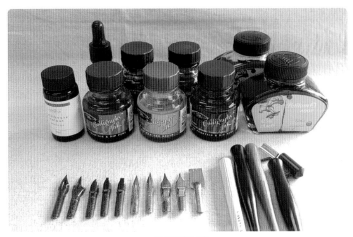

▲ 다양한 펜촉 & 잉크

❀ 펜촉의 종류

 책에 사용된 펜촉

▧ 브라우스 스테노 펜촉 (=블루 펌킨)

Brause Steno nib (=Blue Pumpkin)

푸른색을 띠는 nib으로 푸른 호박이라고도
부릅니다. 탄성이 좋아 얇은 선부터 굵은 선
까지 표현이 가능합니다. 잉크 수용력이 좋
아서 한글 딥펜 캘리그라피에도 많이 사용
합니다.

◦ 브라우스 스테노 펜촉(=블루 펌킨)

▧ 스피드볼 B 스타일 펜촉

Speed ball style B round nibs B5

좌우가 일정한 넓이의 둥근 라인 표현이 가
능합니다.

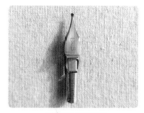

◦ 스피드볼 B 스타일 펜촉

▧ 브라우스 로즈 펜촉

Brause Rose nib

펜촉에 장미 문양이 있는 것이 특징이며,
얇은 선부터 굵은 선까지 표현 가능하나 유
연한 펜촉이라 섬세한 컨트롤이 필요합니다.

◦ 브라우스 로즈 펜촉

· 제브라 G 펜촉

▨ 제브라 G 펜촉

Zebra G

단단한 느낌의 펜촉입니다. 얇은 선을 표현
하기 좋습니다.

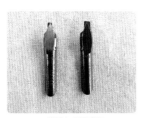

· 브라우스 스퀘어 펜촉

▨ 브라우스 스퀘어 펜촉

Brause Bandzug nib 1mm 2mm

펜촉의 두꺼운 면과 얇은 면을 이용하여 다
양한 표현을 줄 수 있으며 사선으로 사용 시
자연스럽게 굵기 차이를 표현할 수 있습니
다.
브라우스 스퀘어 펜촉은 펜촉과 레저부아를
분리하여 세척할 수 있습니다.

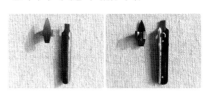

◾ 브라우스 플라캇 펜촉 10mm

Brause Plakat nib

넓적한 선 표현이 가능합니다.

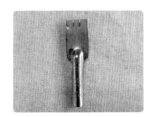

◦ 브라우스 플라캇 펜촉 10mm

◾ 브라우스 인덱스 핑거

Brause Index Finger nib

손 모양의 펜촉이 특징적이며 단단하고 다루기가 쉬워 안정적인 필기가 가능합니다.

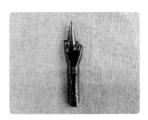

◦ 브라우스 인덱스 핑거

◾ 펜대

펜대는 펜촉과 호환이 가능한지 구입처에 확인하고 구매하는 것이 좋습니다.

대체로 아래 원형의 홈이 있는 것이라면 위 펜촉들과 호환이 가능합니다.

원하는 디자인이나 그립감이 좋은 것을 고르시면 됩니다.

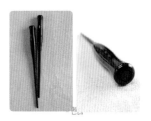

펜대

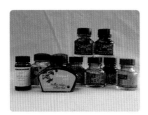

· 잉크

◼ 잉크

잉크는 워낙 종류가 다양합니다.

흔히 쓰는 잉크로는 펠리칸 4001 잉크, 윈저 앤뉴튼 잉크 등이 있으며 꼭 컬러별 잉크를 가지고 있지 않더라도 수채화물감, 과슈물감 등을 이용하여 색을 표현할 수 있습니다. 물감을 이용할 때는 물감을 물과 희석하여 조금 농도를 진하게 만든 후 붓을 이용하여 펜촉에 묻혀주세요.

· 종이

◼ 종이

딥펜 손글씨는 뾰족한 펜촉과 묽은 잉크 때문에 종이를 조금 신경 써야 합니다.

보통 A4용지를 보면 종이 두께를 나타내는 g수가 표현되어 있는데요 연습 시 최소 90g 이상 밀크 포토지 or 밀크PT 복사지을 사용하는 것이 좋습니다. 너무 얇은 종이를 사용 시 거미줄 현상이 일어날 수 있습니다.

· 얇은 종이를 사용했을 때의 현상

◼ 그 외 추천 종이

로디아 오렌지 메모패드, 파브리아노 SCHIZZI, 만년필용 노트. 수채화지, 클레르퐁텐 노트 등 개인의 필압과 잉크, 펜촉에 따라 종이와 이 궁합이 달라진 수 있으니 다양한 종이를 써 보시고 자신에게 맞는 것을 찾아보세요.

✳ 펜촉 관리 요령

▨ 사용 전

펜촉은 처음 구매 시 손의 기름때로 인한 오염이나 외부 공기로 인한 산화를 방지하기 위해 오일로 코팅되어 있습니다.
오일 코팅을 지우기 위해 사용 전 알코올로 닦아주거나 라이터로 2초가량만 살짝 댔다가 떼주세요.

▨ 사용 후

펜대와 펜촉을 분리한 후 펜촉을 흐르는 물에 칫솔 또는 버리는 붓으로 문지르며 잉크를 제거해주세요. 세척 후에는 티슈(먼지가 적은 키친타월이 좋음)로 물기를 제거해주세요.
사용 중간중간 잉크가 말라 펜촉에 잉크 흐름이 원활하지 않다면 한 번 세척하고 다시 사용하는 것이 좋습니다.

▨ 구매처

오프라인 매장이 많은 편은 아니어서 온라인 구매를 선호하는 편입니다.
아래와 같은 사이트에서 구매하실 수 있습니다.

1 베스트 펜
 www.bestpen.kr
2 펜샵 코리아
 www.penshop.co.kr
3 캘리 하우스
 callihouse.com

펜 손글씨

손글씨를 하다 보면 이 펜 저 펜 다 사고 싶어 지죠?
일명 장비병이죠!
그러나 꼭 멋진 도구가 필요한 것은 아닙니다. 내 책상에 있
는 아무 펜이나 하나 꺼내서 써도 멋진 손글씨가 완성될 수
있어요.
펜 손글씨 편에서는 흔하게 가지고 있는 펜 도구들로 글씨를
써 보겠습니다.

네임펜 아트라인 펜 지그 캘리그라피 다이아몬드 색연필 펜텔 붓 터치 사인펜 플러스 펜 색연필

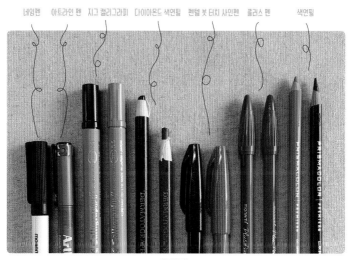

▲ 다양한 펜

◎ 네임펜

잘 지워지지 않는 펜입니다. 종이뿐만 아니라 다양한 곳에 사용할 수 있다는 장점이 있습니다.

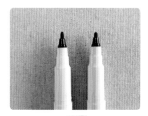

＊ 네임펜

◎ 아트라인 펜

드로잉용으로 많이 쓰는 펜입니다. 손글씨에도 한 번 써보세요.

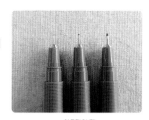

＊ 아트라인 펜

◎ 지그 캘리그라피 트윈 펜 2mm+3.5mm Square팁 (납작 사각)

딥펜 손글씨 편에서 소개해드린 브라우스 스퀘어 펜촉 (Brause Bandzug nib) 효과를 볼 수 있는 펜입니다. 잉크가 장착되어 있어 편하게 사용할 수 있으나 오래 사용하면 팁이 조금 물러질 수 있습니다. 트윈 펜은 양쪽에 팁 사이즈가 달라 한 펜으로 다양한 굵기를 표현할 수 있습니다.

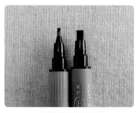

＊ 지그 캘리그라피 트윈펜

· 다이아몬드 색연필 (돌돌이)

▧ 다이아몬드 색연필 (돌돌이)

일명 빨간펜이죠. 어렸을 때 선생님이 채점을 할 때 많이 사용한 색연필입니다.
추억을 떠올리기 좋은 도구 같습니다.

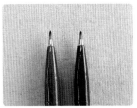

· 펜텔 붓 터치 사인펜

▧ 펜텔 붓 터치 사인펜

약간의 필압을 달리하면 굵기 차이를 표현할 수 있어 붓펜으로 쓴 느낌도 살짝 나는 도구입니다.

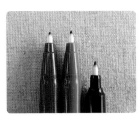

· 플러스 펜

▧ 플러스 펜

얇은 선을 표현하기 좋은 펜입니다.

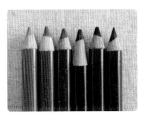

· 색연필

▧ 색연필

색색의 색연필로 재미있는 표현을 해보세요.

다양한 도구
손글씨를 쓰기 위한
아기자기한, 예쁜, 독특한

다양한 도구

나만의 조금 특이한 감성을 표현하고 싶다면 일반적으로 생각하는 손글씨 도구를 잊어주세요. 일상의 모든 재료들로 나만의 손글씨를 할 수 있습니다.
저는 어떤 도구들을 사용하였는지 한 번 볼까요?

| 나무젓가락 | 면봉 | 스펀지 | 말린 장미줄기 | 휴지 |

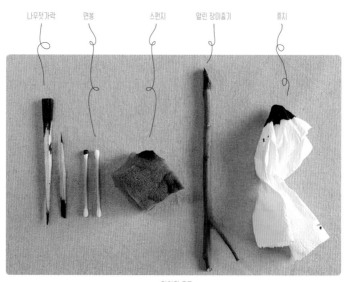

▲ 다양한 도구

◦ 나무젓가락

▨ 나무젓가락

나무젓가락 끝부분을 그대로 사용해도 좋지
만 반을 똑 분질러 그 거친 단면으로도 글씨
를 써보세요. 어떻게 자르냐에 따라 글씨 표
현이 다르게 나올 거예요. 또 쓸 때마다 도구
가 닳으면서 새로운 느낌이 표현됩니다.

◦ 면봉

▨ 면봉

면봉으로 귀만 파지 마시고 글씨도 한번 써볼
까요? 동글동글 귀여운 느낌을 표현할 수 있
습니다.

◦ 스펀지

▨ 스펀지

주변에 굴러다니는 쓸모없는 스펀지가 있나
요? 그렇다면 이걸로 글씨를 한 번 써보세요.

🔘 말린 장미 줄기

꽃시장에서 장미 한 단을 사다가 드라이플라워를 만들었어요. 꽃을 다듬고 남은 장미대를 버리려다가 글씨를 써봤는데 어머! 이런 재미있는 느낌들도 나오네요.
고정력있는 도구는 아니기 때문에 지금 이 순간, 글씨의 느낌이 좋다면 멋진 작품 하나를 완성해보세요.

▲ 말린 장미줄기

🔘 휴지

어디에나 있는 휴지, 항상 사용하고 버려지기만 하는 휴지인데요 이번 기회에 휴지를 멋진 손글씨 도구로 재탄생시켜보는 것은 어떠신가요?

▲ 휴지

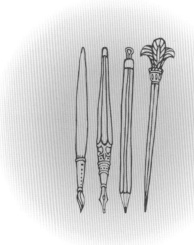

앞서 본 도구들처럼
붓펜, 딥펜, 일상에서 자주 접하는 펜
그리고 우리와 아주 가까이 있는 도구들까지...
책과 글씨 쓸 도구 하나만 있다면
준비 완료!

이제 힐링 손글씨를 쓰실 준비되었나요?

붓펜

손글씨

다양한 붓펜을 사용하여 나만의 필체로 힐링 메시지를 써보세요.

붓펜

아기자기한, 예쁜, 똑똑한
손글씨를 쓰기 위한 다양한 연습

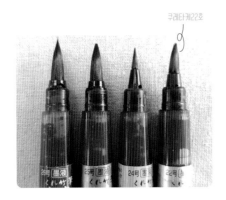

쿠레타케22호

붓펜 손글씨

다양한 도구를 이용하여 쓴 손글씨는
각각의 느낌이 다릅니다.
붓펜에서는 어떤 느낌이 날까요?

| 쿠레타케 | 다이소 | 아카시아 | 워터브러쉬 |

붓펜 손글씨에서는 • 쿠레타케 22호 붓펜으로
선 연습을 해보겠습니다.
다이소 붓펜도 같은 방식으로 연습해보세요.

❀ 선 연습

▨ 직선 연습하기

동일한 굵기의 선을 책에 직접 그으며 연습해보세요.

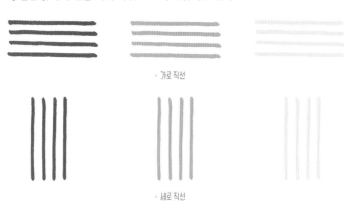

▲ 가로 직선

▲ 세로 직선

▨ 다양한 굵기 직선 연습하기

얇은 선부터 두꺼운 선까지 순차적으로 직선을 그어보세요.

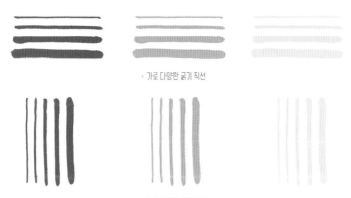

▲ 가로 다양한 굵기 직선

▲ 세로 다양한 굵기 직선

▨ 속도 직선 연습하기

선의 굵기와 길이를 다양하게 하면서 빠른 속도로 선을 그어보세요.

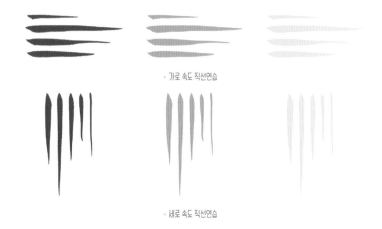

· 가로 속도 직선연습

· 세로 속도 직선연습

▨ 다양한 굵기 곡선 연습하기

선을 완만한 S곡선으로 그으며 연습해보세요.

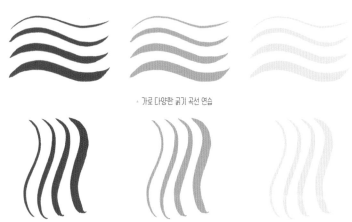

· 가로 다양한 굵기 곡선 연습

· 세로 다양한 굵기 곡선 연습

◈ 기울기 직선 연습

동일한 기울기와 간격으로 직선을 연습해보세요.

◈ 기울기 곡선 연습

동일한 기울기와 간격으로 곡선을 그으며 연습해보세요.

◈ 필압 연습

손글씨는 글씨에 다양한 굵기가 표현되는 것이 매력입니다.
선을 계속 그으면서 붓을 눌렀다 뗐다를 반복하며 소시지 모양을 만들어 보세요. 수강생분들이 가장 어려워하는 선입니다.
차근차근 연습하면서 모양을 만들어보세요.

손글씨는 선과 공간으로 이루어져 있습니다.

좋은 선이 나와야 글씨에서도 아름다움을 느낄 수 있습니다.
단어니 문장을 쓰기 전에 항상 위와 같은 선 연습을 먼저 하시는 것이 좋습니다. 위의 선들은 책에 나와 있는 모든 펜 도구에 적용하여 연습할 수 있습니다.

일반 펜으로 표현한 [사랑]과 붓펜으로 표현한 다양한 [사랑]입니다.
같은 단어이지만 붓펜 하나만으로도 다양한 표현을 할 수 있습니다.

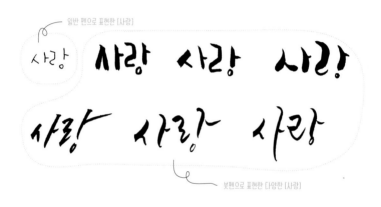

일반 펜으로 표현한 [사랑]

붓펜으로 표현한 [다양한 [사랑]

이번에는 다양한 단어들을 직접 적으며 연습해보세요.
연한 동그라미로 표시된 곳이 포인트입니다! 포인트를 잘 살려 써보세요.

행복 여행 도전

극화 꽃밭

딸과 달

감사합니다

삶은
작은
인연들로
아름답다

삶은
작은
인연들로
아름답다

🌿 포인트

짧고 통통한 곡선으로 쓴 글씨입니다. 선의 느낌을 동일하게 유지하면 글씨의 완성도가 더 좋아집니다.

* [삶]자를 크게 써서 강조해주세요.

인생은
한방이
아니라
단,
한번
이다

인생은
한방이
아니라
단,
한번
이다

✿ 포인트

부드러운 푹신으로 쓴 글씨입니다.

✳ 전체 문장의 바깥 선들을 부드럽게 빼주세요.

괜찮아-
다
잘될거아

괜찮아
다
잘될거야

✺ 포인트

① 가로, 세로획에 기울기가 있는 글씨입니다. 획의
 기울기를 동일하게 맞춰주세요.

② 마지막 야의 'ㅑ'는 길게 뻗어 강조를 하였습니다.

괜찮아
다
잘될거야①
②

오늘도
수고했어요

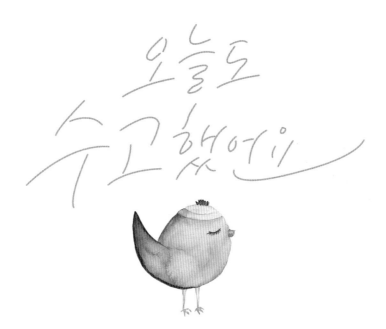

붓펜

🌿 포인트

① [수고]는 좀 더 크게 써서 강조해주세요.

② 요의 'ㅛ'를 곡선으로 길게 빼어 마지막은 하트로 마
무리하넌 클씨가 너 앙승밪아십니나. 하트는 누 번
나눠서 붓을 위에서 아래 그어 만나게 하세요.

① ②

웃는 얼굴이
아름답습니다

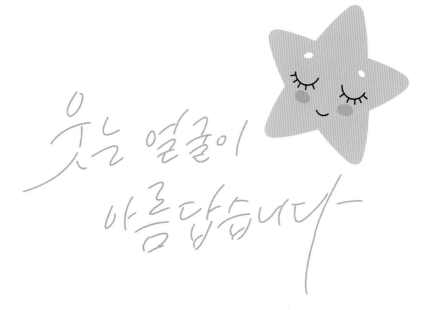

포인트

① 웃의 'ㅅ'을 실제 웃고 있는 사람의 입모양을 생각하며 쓰면 재미있는 [웃]가 완성됩니다.

② 글자를 세로 중심선을 기준으로 두고 둥글한 생탈로 표현해주세요.

칭찬은 고래도

춤추게 하지

붓펜

칭찬은 고래도

춤추게 하지

❷ 칭찬은 고래도

❶

춤추게 하지

🖋 포인트

① 고래 일러스트를 중심으로 글자를 나눠서 써보았습니다.

② 글자의 아래 선을 기준으로 글자가 나열되어 있습니다. 가로로 길게 쓰는 글자의 경우 기준선을 정하고 쓰면 더욱 완성도 있게 표현됩니다.

크레타케
붓펜

붓펜

2획이 겹쳐진 예

① 그림 꽃 리스 안에 글자를 잘 배열하여 써주세요.

② 'ㄹ'처럼 획이 많은 글자는 가늘게 써서 획과 획이 겹쳐지지 않게 하는 것이 좋습니다.

걱정말아요
행복이
예정된
당신인걸요

쿠레타케
붓펜

① 세로획에 오동통한 귀여운 선을 표현해주세요.

② 가늘고 굵은 다양한 획의 굵기를 표현하는 것이 좋습니다.

가늘고 굵고 가늘고 ② 굵고 ①

걱정말아요
행복이
예정된
당신인걸요

붓펜

≋ 포인트

걱정말아요

행복이

예정된

당신인걸요

당신이
따뜻해서
봄이 왔습니다

🖌 포인트

① 글씨의 가로, 세로획에 기울기가 있는 글씨입니다.
　 획의 기운기른 동인하게 맞춰주세요.
② [봄]자는 크게 써서 강조를 해주었습니다.

실패가
불가능한
것처럼
행동하라一

붓펜

실패가
불가능한
것처럼
행동하라

실패가 ①
불가능한
것처럼
② 행동하라

✒ 포인트

① 글자의 행간이 비워지지 않게 테트리스 하듯 끼워 넣이 쓰세요.

② 중요한 단어인 [행동]을 좀 더 크게 썼습니다.

안 좋은 일은
바람처럼
　　스쳐가고
좋은일은
　　햇살처럼
　　스며들길

안 좋은 일은
바람처럼
스쳐가고
좋은 일은
햇살처럼
스며들길

안 좋은 일은 ①
바람처럼
스쳐가고
② 좋은 일은
햇살처럼
스며들길

포인트

① 기울기 없이 직선 위주로 쓴 글씨입니다.

② 글자의 시작 시점과 끝나는 시점을 나 나드게 표현
해주세요.

당신은
사랑받기위해
태어난
사람입니다

당신은
사랑받기위해
태어난
사람입니다

② 당신은 ①
사랑받기위해
태어난
사람입니다

🌿 포인트

① 손글씨는 글자의 자간을 약간 좁게 쓰는 것이 가독
 성이 더욱 좋습니다.

② 획에 굵기 차이를 주면 더욱 멋스럽습니다.

그대는
항상
내마음을
설레게
하는
사람

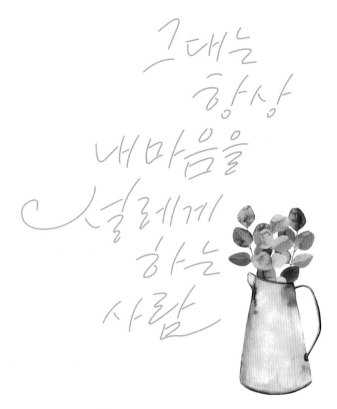

그대는
항상
내마음을
설레게
하는
사람

포인트

① [설]자의 'ㅅ'을 설레는 마음을 담아 표현하였습니다.

② 세로 모음에 받침이 들어가는 글자의 경우 자음보다 모음을 짧게 끝내어 그 빈 공란에 받침이 들어가게 표현하면 좀 더 끼임새 있는 구성이 가능합니다.

기억하세요
당신은
눈부시게
아름답습니다

기억하세요
당신은
눈부시게
아름답습니다

① 기억하세요
당신은
눈부시게
아름답습니다 ②

✍ 포인트

① [기억]자를 강조하여 표현하였습니다.

② 마지막 글자의 획을 빼어 주면 좀 더 멋스러운 표현이 가능합니다.

지혜는
들음에서
오고

후회는
말함에서
온다

붓펜

지혜는
들음에서
오고
후회는
말함에서
온다

🖌️ 포인트

① 기울기가 있는 글씨입니다. 동일한 기울기로
 표현해주세요.

② 앞 단락과 뒤 단락을 약간 분리하여 썼습니다.

① 지혜는
 들음에서
 오고
후회는
 말함에서
 온다 ②

당신은 나를
더 좋은 사람이
되고 싶게
만듭니다

당신은 나를
더 좋은 사람이
되고 싶게
만듭니다

당신은 나를
더 좋은 사람이
되고 싶게
만듭니다

①
②

✎ 포인트

① 'ㅏ'를 한 번에 이어 표현하였습니다.

② 'ㅏ'의 'ㄴ' 획을 너무 길게 쓰면 옆 글자와 자간이 벌어져 빈 공란이 생길 수 있습니다. 자간이 벌어지면 짜임새가 떨어지니 유의하세요.

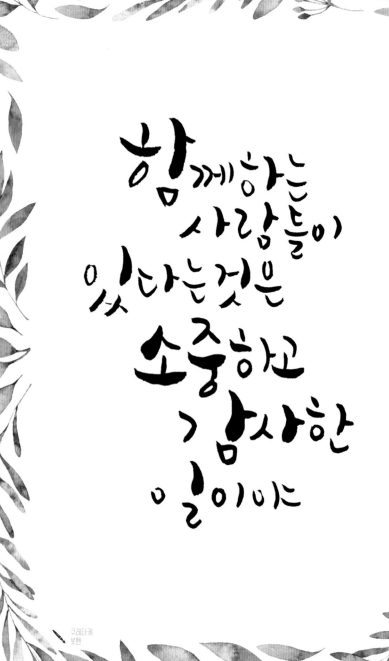

함께하는
사람들이
있다는것은
소중하고
감사한
일이야

붓펜

함께하는
사람들이
있다는것은
소중하고
감사한
일이다

🖌 포인트

① [함], [소중], [감사] 자를 강조하여 쓴 글씨입니다.
② 중요하다고 생각하는 글자는 강조하되 은, 는, 이, 가
 같은 조사는 작게 쓰는 것이 좋습니다.

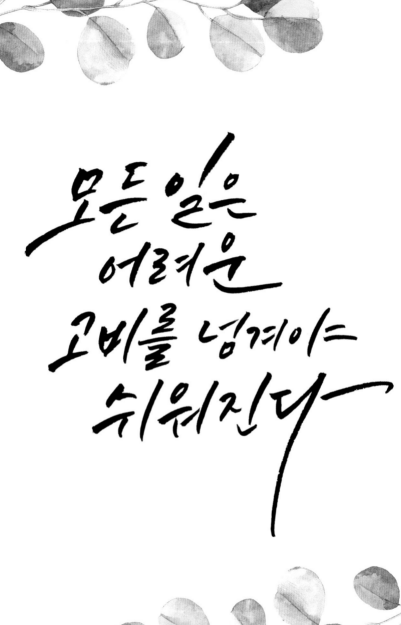

모든 일은
어려운
고비를 넘겨야
쉬워진다

쿠레타케
붓펜

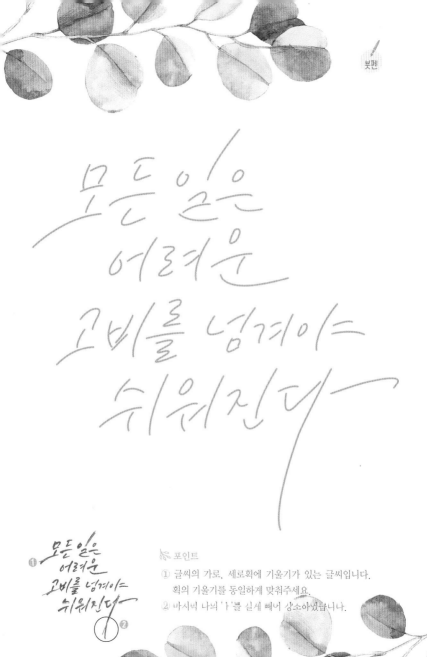

붓펜

모든 일은
어려운
고비를 넘겨야
쉬워진다

① 모든 일은
어려운
고비를 넘겨야
쉬워진다
②

🖌️ 포인트

① 글씨의 가로, 세로획에 기울기가 있는 글씨입니다.
 획의 기울기를 동일하게 맞춰주세요.

② 마지막 낱말 '다'를 실세 빼어 상소아였습니다.

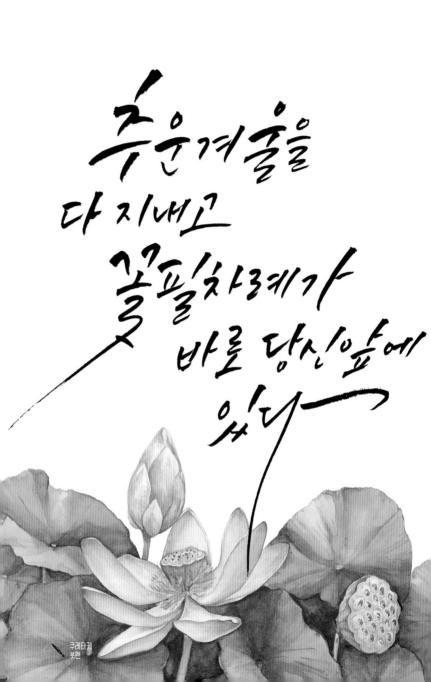

추운 겨울을
다 지내고
꽃 필 차례가
바로 당신 앞에
있다

구레타귀
붓펜

① 꽃 자의 경우 쌍 자음이 있습니다. 쌍 자음은 앞 자음과 뒤 자음의 크기나 각도, 굵기 등을 다르게 표현하는 것이 좋습니다.

② ㅊ자은 길게 빼어 멋지게 쓸 수 있는 자음입니다. 받침 ㅊ을 시원하게 강조를 해주세요.

봄날의
꽃처럼
활짝
피어나라
넌
충분히
아름다우니까

봄날의
꽃처럼
활짝
피어나라
넌
충분히
아름다우니까

🌸 포인트

① 부드러운 곡선의 형태로 쓴 글씨입니다. 획을 가볍게 날리
는 듯이 표현해주세요.

② 해바라기 꽃을 기준으로 감싸듯이 글자들을 나열해주세요.

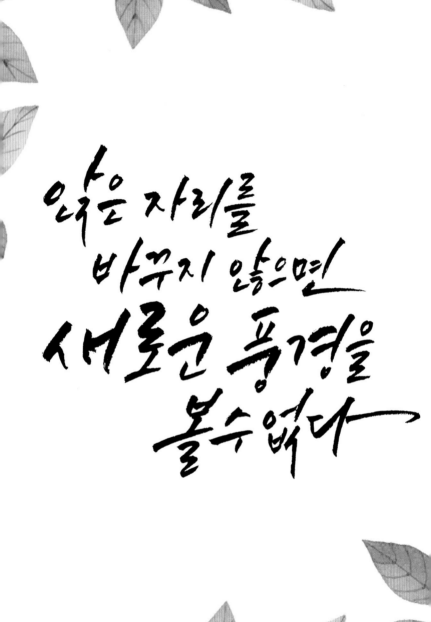

앉은 자리를
바꾸지 않으면
새로운 풍경을
볼수 없다

쿠레타케
붓펜

앉은 자리를
바꾸지 않으면
새로운 풍경을
볼수없다

포인트

① '앉'자를 보면 'ㅇ' 보다 'ㅏ'가 위에서 시작해 'ㅇ'보다 위에서 끝난 것을 볼 수 있습니다. 그리고 자음과 모음 사이의 공간에 받침 'ㄴ'과 'ㅈ'이 채워주고 있습니다.

② 이렇게 세로 모음에 받침이 있는 경우 자음보다 모음은 짧게 끝내고 ㄱ 사이 공가에 받침을 끼워 넣어주면 더욱 짜임새 있는 표현이 가능합니다.

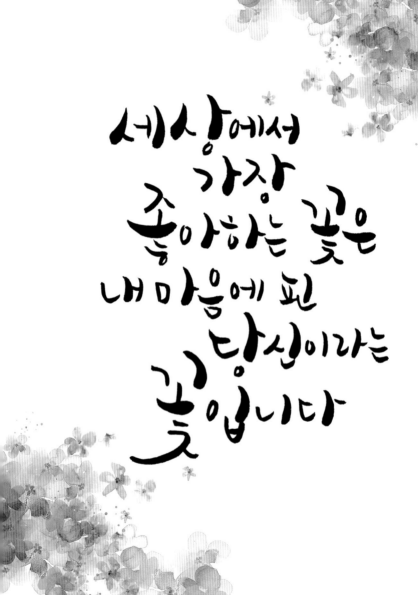

세상에서
가장
좋아하는 꽃은
내 마음에 핀
당신이라는
꽃입니다

붓펜

세상에서
가장
좋아하는 꽃은
내마음에 핀
당신이라는
꽃입니다

※ 포인트

① 받침이 없는 글자는 작게, 받침이 있는
 글자는 크게 표현하면 좀 더 리듬감 있는
 표현이 가능합니다.

② 마지막 [꽃]자는 좀 더 크게 쓰세요.

작게 크게
① 세상에서
 가장
 좋아하는 꽃은
 내마음에 핀
 당신이라는
 꽃입니다
 ②

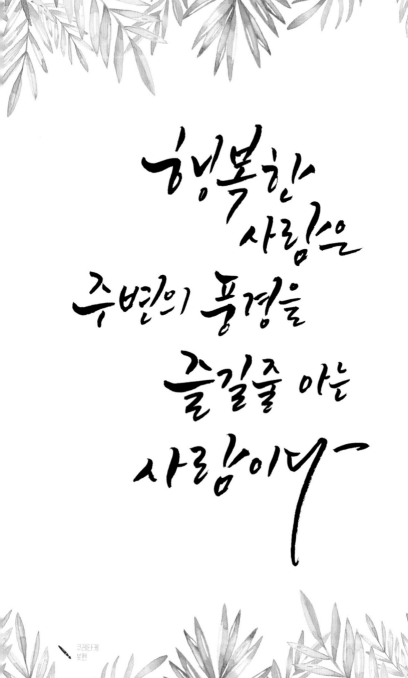

행복한
사람은
주변의 풍경을
즐길줄 아는
사람이다

행복한
사람은
주변의 풍경을
즐길줄 아는
사람이다

행복한 ①
사람은
주변의 풍경을
즐길줄 아는 ②
사람이다

포인트

① '아'의 짧은 가로획은 밖에서 안으로 썼습니다.

② 손글씨를 할 때 'ㄹ'을 이런 모양으로 많이 씁니다.
ㄹ자를 쓰고 마지막에 획이 하나 더 그어진다 생각하며
기억하기 좋습니다.

가슴깊은곳의
순수한소망은
언제나
이루어지는
법이지

쿠레타케
붓펜

가슴깊은곳의
순수한소망은
언제나
이루어지는
법이지

②가슴깊은곳의
수수한소망은
언제나
이루어지는
법이지①

✿ 포인트

① 부드러운 곡선으로 표현한 글씨입니다.
② 길게 문장의 바깥 획을 강조해주면 더
욱 리듬감 있는 표현이 가능합니다.

날개를
활짝펴고
자유롭게
날아볼테야

구레타케
붓펜

날개를
활짝펴고

자유롭게

날아볼테야

🖌 포인트

① 문구의 의미처럼 자유롭게 날아가는
모습을 [날]와 [야]에서 표현해주세요.

② 같은 낱자나 단어가 반복될 경우 글씨
크기나 굵기 등 서로 다르게 표현해 주
는 것이 좋습니다.

먹고 싶으니까
청춘이다

붓펜

포인트

① 하트 그림 안에 문구를 잘 배열해서 주세요.
② 먹의 'ㄱ'과 다의 'ㅏ'자를 길게 강조해주세요.

토닥토닥
오늘도
수고했어요

포인트

① 동글동글한 선으로 표현한 글씨입니다.

② 토닥토닥처럼 반복되는 단어가 있는 경우 굵기나 그 기나 굵기 등을 다르게 하는 것이 좋습니다.

잘하고 있고
잘할거야

붓펜

잘하고 있고
잘할거야

포인트

① '잘'자를 보면 자음과 모음 그리고 받침의 조화가 잘 구성되어 있는 것을 볼 수 있습니다.

② 세로 모음에 받침이 있는 경우 모음을 기울보다 인끼 끝내고 그 사이에 받침을 끼워 넣는 것이 좋습니다.

❶ 잘하고 있고
❷ 잘할거야

딥펜
손글씨

나만의 필체로 힐링 메시지를 써보세요.

다양한 펜촉을 사용하여

딥펜

아기자기한, 예쁜, 독특한

손글씨를 쓰기 위한 다양한 연습

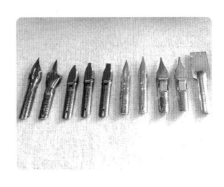

딥펜 손글씨

딥펜은 펜촉에 따라 다른 느낌이 나는데요.
펜촉에 따라 어떤 느낌이 나는지 확인해 볼까요?

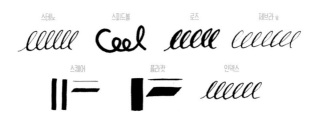

딥펜 손글씨에서는 브라우스 스테노 펜촉, 브라우스 스퀘어 펜촉,
스피드볼 B 스타일 펜촉과 함께 선 연습을 해보겠습니다. 나머지 뾰족한
펜촉들은 스테노 펜촉과 동일하게 연습해보세요.

❀ 선 연습

• 브라우스 스테노 펜촉을 사용하여 직선을 그어보세요.

▨ 동일한 굵기 직선 연습하기 ·········· 사용한 펜촉 : 브라우스 스테노 펜촉

› 가로 직선

› 세로 직선

▨ 다양한 굵기 직선 연습하기 ·········· 사용한 펜촉 : 브라우스 스테노 펜촉

› 가로 다양한 굵기 직선

› 세로 다양한 굵기 직선

선의 굵기와 길이를 다양하게 하면서 빠른 속도로 선을 그어보세요.

· 가로 속도 직선연습

· 세로 속도 직선연습

▨ 필압 연습 ························· 사용한 펜촉 : 브라우스 스테노 펜촉

손글씨는 글씨에 다양한 굵기가 표현되는 것이 매력입니다.

선을 계속 그으면서 펜을 살짝 눌렀다 뗐다를 반복하며 연습해보세요.

동일한 기울기와 간격으로 직선을 연습해보세요.

동일한 기울기와 간격으로 곡선을 그으며 연습해보세요.

• 브라우스 스퀘어 펜촉은 펜촉의 두꺼운 면이 모두 잘 표현되도록 하는 것이 중요합니다. 펜촉 전체가 종이에 닿지 않거나 잉크 흐름이 좋지 않을 경우 부정확한 선이 나올 수 있습니다.

부정확한 선과 올바른 선을 살펴볼까요?

△ 부정확한 선 • 올바른 선

브라우스 스퀘어 펜촉 2mm 이용하여 선을 그어 연습해보세요.

• 가로 직선

• 세로 직선

▴ 가로 사선

▴ 세로 사선

▴ 가로 모서리선

▴ 세로 모서리선

펜촉의 모서리를 이용하여 선을 그으면 얇은 펜과 같은 느낌을 낼 수도 있습니다.

• 스피드볼 B 스타일 B5 펜촉은 둥글고 납작합니다. 때문에 납작한 면에 묻은 잉크가 종이에 잘 묻게 표현해야 합니다. 정확하게 맞닿지 않았을 때 굵기가 다른 선이 나옵니다.

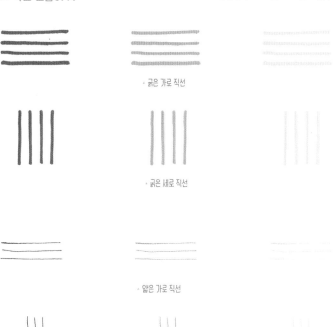

• 부정확한 선　　　• 올바른 선

스피드볼 B 스타일 B5 펜촉을 사용하여 선을 그어보세요.

▧ 직선 연습하기 ─────────────── 사용한 펜촉 : 스피드볼 B 스타일 B5 펜촉

• 굵은 가로 직선

• 굵은 세로 직선

• 얇은 가로 직선

• 얇은 세로 직선

이번에는 다양한 단어들을 연습해보세요. 연한 동그라미로 표시된 곳이 포인트입니다!

- 브라우스 스테노 펜촉을 사용하여 적은 단어입니다.

별빛　꽃길　친구　하늘

생길　　　언제나 화이팅!

생일 축하해　날마다 좋은날

풍성한 한가위 되세요

부모님 사랑합니다

• 브라우스 스퀘어 펜촉을 사용하여 적은 단어입니다. 펜촉의 각도별로 다양한 굵기를 표현할 수 있습니다.

펜촉을 세로로 두어 단어를 써보세요.

펜촉을 가로로 두어 단어를 써보세요.

펜촉을 대각선 45도 사선으로 두어 단어를 써보세요. 스퀘어 닙 중에서도 이 펜촉은 끝이 약간 사선으로 되어 있습니다.
때문에 오른손잡이가 기울기를 주어 글씨를 쓰기에 용이합니다.

펜촉의 가장 두꺼운 면으로 표현하는 굵은 선과 모서리 끝을 이용해 표현하는 얇은 선을 가지고 다양한 굵기의 글씨를 써봅시다.

동글동글 귀여운 느낌의 선이 표현되는 •스피드볼 B 스타일 B5 펜촉으로 단어를 써봅시다.

펜촉의 가장 넓은 선과 모서리로 가장 가는 선을 표현하여 굵기가 서로 다른
단어를 써봅시다.

알콩달콩 우리사이

오늘도 맑은 하루되세요

진정한 자기계발은 건강입니다

알콩달콩 우리사이

오늘도 맑은 하루되세요

진정한 자기계발은 건강입니다

미인이란
　내가 알아보는 여인이다-

매력적인 사람이란
　나를 알아봐주는 사람이다-

딥펜

미인이란
　내가 알아보는 여인이다-

매력적인 사람이란
　나를 알아봐주는 사람이다-

① 굵고　가늘고
미인이란
내가 알아보는 여인이다

② 매력적인 사람이란
　나를 알아봐주는 사람이다-

🌿 포인트

① 딥펜은 붓펜보다 다양한 굵기를 표현할 수는 없지만
뾰족닙(스테노, 제브라 g, 로즈 닙)의 경우 필압에
따라 세로획 굵기를 달리할 수 있습니다.
② 미묘하지만 서로 다른 굵기로 표현해 주세요.

행복하기는
아주 쉬워요
가진걸
사랑하면
되죠

딥펜

행복하기는
아주 쉬워요
가진걸
사랑하면
되죠

① 행복하기는
아주 쉬워요
가진걸
사랑하면
되죠 ②

🌿 포인트

① 글자의 행간이 비워지지 않게 테트리스 하듯 끼워
 넣듯이 쓰세요.

② 마지막 죠에서 'ㅗ'를 길게 빼어 강조해주었습니다.

하루하루를 어떻게
보내느냐에 따라
인생이 결정된다

하루하루를 어떻게
보내느냐에 따라
인생이 결정된다

① 하루하루를 어떻게
보내느냐에 따라
② 인생이 결정된다

🌾 포인트

① 반복되는 단어가 있는 경우 하나는 크게 하나는 작 게 써서 다양한 느낌을 주세요.

② 글씨의 크기를 나양하게 표현하면 좀 더 리듬감 있 는 표현이 가능합니다.

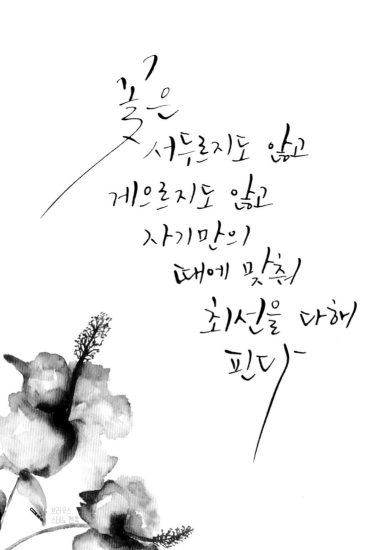

꽃은
서두르지도 않고
게으르지도 않고
자기만의
때에 맞춰
최선을 다해
핀다

꽃은
서두르지도 않고
게으르지도 않고
자기만의
때에 맞춰
최선을 다해
핀다

포인트

① 'ㅊ'자은 길게 빼어 멋지게 쓸 수
 있는 자음입니다. '꽃'자의 받침 ㅊ
 을 시원하게 강조를 해주세요.

② 마지막 다 도 길게 빼어 강조해주
 었습니다.

꽃은
서두르지도 않고
게으르지도 않고
자기만의
때에 맞춰
최선을 다해
핀다

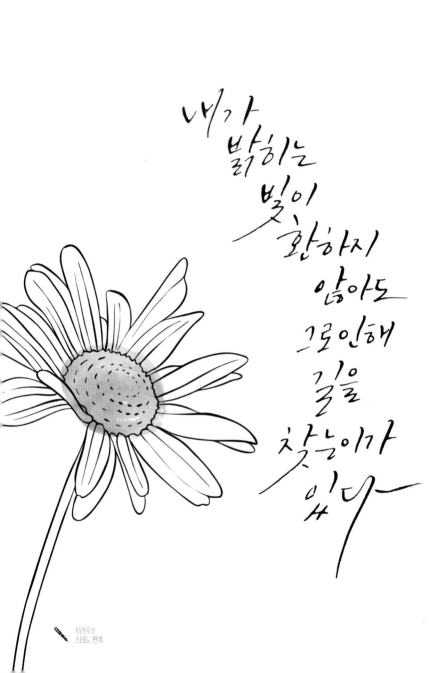

내가
밝히는
빛이
환하지
않아도
그로인해
길을
찾는이가
있다

딥펜

🖋 포인트

① 전체적인 레이아웃이 한 방향으로 흐르는 듯하게 표현해주세요.

② 강조하기 좋은 포인트 지점을 찾아주세요.

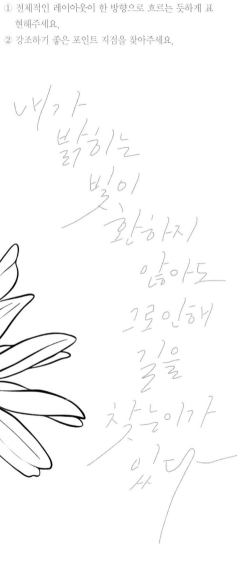

내가
밝히는
빛이
환하지
않아도
그로인해
길을
찾는이가
있다

달빛보다 은은하고
햇빛보다 찬란한것은
사랑하는 이의
눈빛이어라

달빛보다 은은하고
햇빛보다 찬란한것을
사랑하는 이의
눈빛이어라

① 달빛보다 은은하고
 햇빛보다 찬란한것을
 사랑하는 이의
② 눈빛이어라

포인트

① 손글씨는 글자의 전체 자간을 약간 좁게 쓰는 것
 이 가독성이 더욱 좋습니다.
② 세로 모음에 받침이 들어가는 글자의 경우 자음보
 다 모음을 짧게 끝내어 빈 공란에 받침이
 들어가게 표현하면 좀 더 짜임새 있는 구성이
 가능합니다.

누구나 매일 최소 한번은
감미로운 음악을 듣고
아름다운 시를 읽고
훌륭한 그림을 감상하며
한마디라도
좋은말을 해야한다—

누구나 매일 최소 한번은
감미로운 음악을 듣고
아름다운 시를 읽고
훌륭한 그림을 감상하며
한마디라도
좋은말을 해야한다

누구나 매일 최소 한번은 ①
감미로운 음악을 듣고
아름다운 시를 읽고
훌륭한 그림을 감상하며
한마디라도 ①
좋은말을 해야한다
②

🖋 포인트

① 은, 는, 이, 가 같은 중요하지 않는 조사는 작게 표현
해주세요.

② 어디에 강조를 해야 할지 모르겠다면 첫 시작 자와
마지막 자를 강조해주면 안정적입니다.

회복의 유일한 길은
다시 시작하는 것이다

회복의 유일한 길은
다시 시작하는 것이다

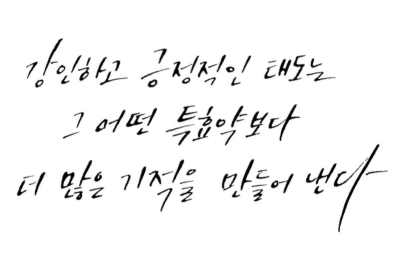

강인하고 긍정적인 태도는
그 어떤 특효약보다
더 많은 기적을 만들어 낸다

강인하고 긍정적인 태도는
그 어떤 특효약보다
더 많은 기적을 만들어 낸다

딥펜

✎ 포인트

① 가로, 세로획에 기울기가 있는 글씨입니다. 획의
 기울기를 동일하게 맞춰주세요.

② 마지막 다의 ㅏ를 길게 강조하였습니다.

강인하고 긍정적인 태도는

그 어떤 특효약보다

더 많은 기적을 만들어 낸다

아무리 많은
비가 내려도

소주잔에는
소주잔만큼
양동이에는
그 만큼의
빗물이 내린다

브라우스
스테노 펜촉

딥펜

아무리 많은
비가 내려도
소주잔에는
소주잔만큼
양동이에는
그 만큼의
빗물이 내린다

① [아무리 많은
 비가 내려도
 [소주잔에는
 소주잔만큼
 양동이에는
 그 만큼의
 빗물이 내린다 ②

🎗 포인트

① 행간을 균일하게 맞춰 주세요.
② 강조의 포인트 지점을 찾아 길게 빼어
 주세요.

영원히 살 것처럼
꿈꾸고
오늘 죽을 것처럼
살아라

브라우스
스테노 펜록

딥펜

영원히 살것처럼
꿈꾸고
오늘 죽을것처럼
살아라

① 영원히 살것처럼
꿈꾸고
오늘 죽을것처럼
살아라 ②

🖋 포인트

① 획의 기울기를 동일하게 맞춰주세요.

② 획을 속도감 있게 쓰면 좀 더 자신감
있는 표현이 가능합니다.

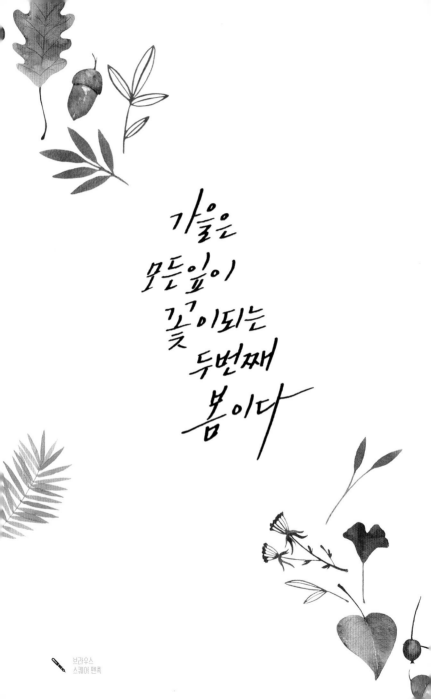

가을은
모든잎이
꽃이되는
두번째
봄이다

딥펜

가을은
모든잎이
꽃이되는
두번째
봄이다

①
가을은
모든잎이
꽃이되는
두번째
봄이다
②

✿ 포인트

① 획의 기울기를 동일하게 맞춰주세요.

② 첫 기이 ㅁ기ㅁ 기 그리고 ㅂ 기에 강
조를 넣어주세요.

그대가 내곁에
있다는 것만으로도
눈부시게 푸르른날

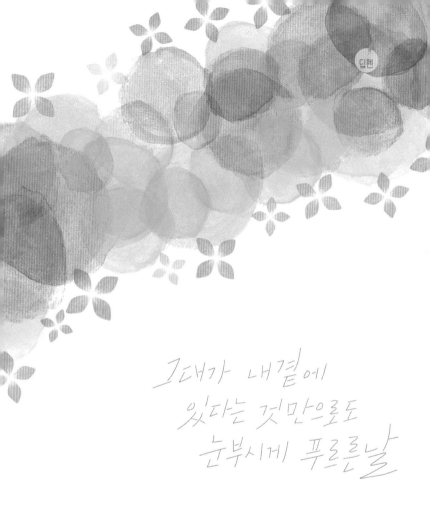

그대가 내곁에
있다는 것만으로도
눈부시게 푸른날

🖋 포인트

① 손글씨를 할 때 ㄹ을 이런 모양으로 많이 씁니다. '3'자를 쓰고 마지막에 획이 하나 더 그어진다 생각하면 기억하기 좋습니다.

② 마지막 날 자를 좀 더 크게 써서 강조를 하였습니다.

독감주사를
맞을때가있듯이
상처도
힘이 될때가있다

독감주사를
맞을때가있듯이
상처도
힘이 될때가있다

❷ 독감주사를
맞을때가있듯에 ❶
상처도
힘이 될때가있다

✏️ 포인트

① 기울기 없이 또바또바하게 쓴 근씨입니다.

② 독감과 상처를 크게 써서 강조해주세요.

사람의
마음을
아는것은
우주를
아는것과
같다

딥펜

사람의
마음을
여는것은
우주를
여는것과
같다

굵고 가늘고

포인트

① 닙의 넓은 면과 좁은 면 그리고 모서리 얇은 부분
 은 이용하여 다양한 굵기를 표현해주세요.
② 어디를 강조해야 할지 잘 모르겠다면 모음을 굵
 게 표현해줘보 좋습니다.

사랑의
1번째
의무는
상대방에
귀 기울이는
것이다

브라우스
스케어

딥펜

사랑의
그번째
의무는
상대방에
귀기울이는
것이다

포인트

① 조사를 제외한 세로획을
 굵게 표현하였습니다.
② 단어를 짧게 끊으며 행간
 을 좁게 썼습니다.

공감

누군가 내 마음을
이해해주는 것보다
더 큰 위안은 없다

딥펜

누군가 내 마음을
이해해주는 것보다
더 큰 위안은 없다

포인트

① 문구의 큰 주제어인 공감 자는 붓펜으로 크게 썼습니다.

② 나머지 글씨는 제브라 G로 부드러운 곡선으로 표현하였습니다.

미소의 힘

즐거워서 웃는 때가 있지만
웃기 때문에
즐거워지는 때가 있다

딥펜

미소의 힘

즐거워서 웃는 때가 있지만
웃기때문에
즐거워지는 때가 있다

① 미소의 힘

② 즐거워서 웃는 때가 있지만
웃기때문에
즐거워지는 때가 있다

✍️ 포인트

① 문구의 큰 주제어인 미소의 힘 자는 붓펜으로 크게 썼습니다.

② 나머지 글씨는 제브라 G로 부드러운 곡선으로 표현하였습니다.

하늘을 날거나 물위를 걷는것이
기적이 아니라

우리가 땅을 딛고 걷는것이
기적이다

하늘을 날거나 물위를 걷는것이
기적이 아니라

우리가 땅을 딛고 걷는것이
기적이다

가늘고 굵고
하늘을 날거나 물위를 걷는것이
기적이 아니라
우리가 땅을 딛고 걷는것이
기적이다

✿ 포인트

① 사용했던 딥펜으로 인서스트로 표현해보세요.
② 미묘한 굵기 표현을 해주세요.

화는 저절로 우러나지 않는다.
자신이 화를 키우는데 한 몫을 한다.

제브라 G
펜촉

하늘 저절로 우러나지 않는다
자신이 하를 키우는데 한 몫을 한다

가늘고 굵고 ❶

하늘 저절로 우러나지 않는다 ❷
자신이 하를 키우는데 한 몫을 한다

🐾 포인트

① 세로획에 미묘한 굵기 표현을 해주세요.

② 글씨를 가로로 각지게 쓸 때에는 줄을 잘
맞춰 주는 것이 좋습니다.

사람들은 시간이 모든것을
　　　바꾸어 준다고 말하지만
　실제로는 당신자신이
　　　모든것을 바꾸어야 한다

사람들은 시간이 모든것을
바꾸어 준다고 말하지만
실제로는 당신자신이
모든것을 바꾸어야 한다

가늘고 굵고
❷
❶
사람들은 시간이 모든것을
바꾸어 줍다고 말하지만
실제로는 당신자신이
모든것을 바꾸어야 한다

🖋 포인트

① 여러 줄로 쓸 경우 시작점과 끝나는 지점을 다르게 표현
해져도 좋습니다.

② 미묘한 굵기 표현을 해주세요.

온통
꽃으로
가득한
한해도
기억되기를

온통
꽃으로
가득한
한해로
기억되기를

① 온통
② 꽃으로
가득한
한해로
기억되기를

포인트

① 문구를 짧게 끊어 여러 줄로 표현했습니다.

② 이때 행간을 테트리스 하듯이 좁게 쓰는 것이 가독성이
좋습니다.

우주에는
우리가 고칠수
있는 유일한
한가지가
있다
그것은 바로
우리자신
이다

스피드볼 B
스타일 B5 펜촉

딥펜

우주에는
우리가 고칠수
있는 유일한
한가지가
있다
그것은 바로
우리자신
이다

굵고 ❶
가늘고

우주에는
우리가 고칠수
있는 유일한
❷ 한가지가
있다
그것은 바로
우리자신
이다

포인트

① 닙의 넓은 부분과 모서리의 얇은 부분을 사용하여 다양
한 굵기로 표현해보세요.

② 강조하고 싶은 단어를 굵게 표현하면 안정감 있습니다.

넌내게
찾아온
커다란
행운

🖋 포인트

① 모든 획을 동일한 굵기로 표현했습니다.

② 행운이 마지막 히에 점을 연달아 찍으며 하트를 넣어주세요.

지금견디기
어려운일이
나중에는
달콤한추억이
될거예요^^

지금견디기
어려운일이
나중에는
달콤한추억이
될거예요^^

① 지금견디기
어려운일이 ②
나중에는
달콤한추억이
될거예요^^

🌸 포인트
① 동일한 굵기로 표현했습니다.
② 큰 글씨와 작은 글씨를 서로 끼워 넣듯 써주세요.

당신은
사랑과
애정을
받을 자격이
충분해요

포인트

① 당신, 사랑, 애정, 충분에 굵은 획과 크기를 다르게 하여 강조하였습니다.

② 모서리의 얇은 부분을 이용해 나머지는 가늘게 획을 표현해주세요.

사랑이
아름다운것은
어딘가
샘을
숨기고
있기
때문이지

사랑이
아름다운것은
어딘가
사믈
숨기고
있기
때문이지

사랑이
아름다운것은
어딘가
사믈
숨기고
있기
때문이지

✿ 포인트

① 로즈 님은 어떻게 쓰느냐에 따라 딥펜 중에서도 굵은 획을 표현할 수 있습니다.

② 어디를 강조해야 할지 잘 모르겠다면 모음을 굵게 표현해줘도 좋습니다.

오늘의 특별한 순간들은
내일의 소중한 추억이 된다

로즈 펜족

딥펜

가늘고 굵고
오늘의 특별한 순간들은
내일의 소중한 추억이 된다

포인트
① 다양한 굵기를 표현해주세요.
② 가로로 긴 글씨는 줄을 잘 맞춰주는 것이 좋습니다.

오늘의 특별한 순간들은
내일의 소중한 추억이 된다

세상 많은 사람들 중에
그대를 만난것은
기적같은 일입니다

딥펜

세상 많은 사람들 중에
그대를 만난것은
기적같은 일입니다

① 세상 많은 사람들 중에
그대를 만난것은
② 기적같은 일입니다

포인트

① 안쪽으로 말리는 동글한 획을 사용하여 쓴 글씨입니다.

② 획을 통일감 있게 표현해주세요.

변화하는 계절에
관심을 갖는것이
하염없이 봄만 사랑하는
것보다 더 행복하다

딥펜

변화하는 계절에
관심을 갖는것이
하염없이 봄만 사랑하는
것보다 더 행복하다

변화하는 계절에
관심을 갖는것이
하염없이 봄만 사랑하는
것보다 더 행복하다

포인트

① 획이 기운 기른 맞춰주세요.
② 포인트를 찾아 획을 길게 빼어 강조를 해주세요.

행복할까,

무엇이이보다

당을수있을

내 마음이 그에

로즈 째쪽

딥펜

포인트
① 세로선을 기준으로 쓴 글씨입니다.
② 행간을 균일하게 유지해주세요.

내 마음이 그에

닿을 수 있을

무엇이 이 보다

행복할까

펜

손글씨

일상생활에 자주 접하는 다양한 펜으로

나만의 필체로 힐링 메시지를 써보세요.

아기자기한, 예쁜, 독특한
손글씨를 쓰기 위한 다양한 연습

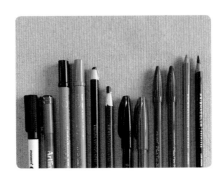

펜 손글씨

우리 주변에서 흔히 볼 수 있는 펜!
펜마다 써지는 느낌이 다른데요. 어떤 느낌이 나는지 확인해
볼까요?

네임	아트라인	지그 3.5mm	지그 2mm

다이아몬드	펜텔	플러스	색연필

펜 손글씨에서는 지그 캘리그라피 트윈 펜과 펜텔 붓 터치 사
인펜을 살펴보겠습니다.

❋ 선 연습

• 지그 캘리그라피 트윈 펜은 양쪽에 서로 다른 너비의 납작한 스퀘어 팁이 달린 펜입니다. 앞서 딥펜 손글씨에서 배웠던 브라우스 스퀘어 펜촉과 비슷한 형태입니다.

지그 캘리그라피 트윈 펜은 팁이 넓은 만큼 전체 팁이 종이에 닿게 하는 것이 중요합니다. 팁 전체가 종이에 닿지 않을 경우 부정확한 선이 나올 수 있습니다.

▲ 부정확한 선　　　　　▲ 올바른 선

지그 캘리그라피 트윈 펜 3.5mm 이용하여 직선을 그어보세요.

▧ **직선 연습하기** ·············· 사용한 펜촉 : 지그 캘리그라피 트윈 펜 3.5mm

▲ 가로 직선

▲ 세로 직선

▧ **45도 사선** ·············· 사용한 펜촉 : 지그 캘리그라피 트윈 펜 3.5mm

▲ 가로 사선

• 가로 모서리선

• 세로 모서리선

펜촉의 모서리를 이용하여 선을 그으면 얇은 펜과 같은 느낌을 낼 수 있습니다.

• 반대쪽 지그 캘리그라피 트윈 펜 2mm 팁도 위와 같은 방법으로 연습해보세요.

• 가로 직선

• 세로 직선

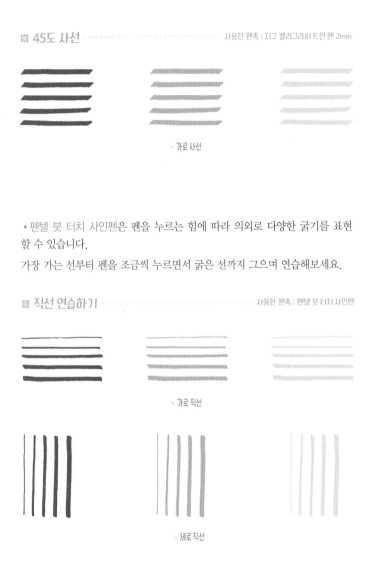

▨ 45도 사선

· 가로 사선

• 펜텔 붓 터치 사인펜은 펜을 누르는 힘에 따라 의외로 다양한 굵기를 표현할 수 있습니다.

가장 가는 선부터 펜을 조금씩 누르면서 굵은 선까지 그으며 연습해보세요.

▨ 직선 연습하기

· 가로 직선

· 세로 직선

• 지그 캘리그라피 트윈 펜 팁의 각도별로 다양한 굵기를 표현할 수 있습니다.

사랑 사랑

팁을 가로로 두어 쓴 [사랑]

사랑

팁을 세로로 두어 쓴 [사랑]

사랑

팁을 대각선 45도 사선으로 두어 쓴 [사랑]

같은 펜임에도 확연히 다른 [사랑]이 표현되는 것을 볼 수 있습니다.

가장 넓은 팁과 모서리의 가장 좁은 부분을 이용하여 굵기 차이가 극적인 단어들을 연습해 봅시다.

• 지그 캘리그라피 트윈 펜 2mm 팁을 사용하여 써보세요.

3.5mm 팁, 2mm 팁, 모서리 부분을 이용하여 단어를 연습해보세요.

• 펜텔 붓 터치 사인펜은 필압에 따라 느낌이 다른데요. 같은 단어임에도 필압이 동일한 단어와 필압이 다양한 단어를 적으며 서로 다른 느낌을 느껴보세요.

동일한 필압의 단어

다양한 필압의 단어

나를 사랑하는 시간

나를 사랑하는 시간

✤ 포인트

＊ 아트라인 펜으로 또박 또박 쓴 글씨입니다.

＊ 간단한 펜 일러스트와 함께 표현해보세요.

사람과 사람사이에도
시간이 담겨야 정이들고
믿음이 생겨나듯이
이 세상의 가치있는 것들은
모두 시간을 담고 있다.

사람과 사람사이에도
　시간이 담겨야 정이들고
밀음이 생겨나듯이
이 세상의 가치있는 것들은
　모두 시간을 담고 있다

❶사람❷과 사람사이에도
　시간이 담겨야 정이들고
밀음이 생겨나듯이
이 세상의 가치있는 것들은
　모두 시간을 담고 있다

🖊 포인트
① 가로로 넓게 쓴 글씨입니다.
② 'ㅅ'자의 윗부분에는 점을 찍어 표현했습니다.

사랑합니다
감사합니다
고맙습니다
건강하세요
행복하세요

이 말을 하고 싶다면
내게 소중한 인연이
생겼다는 증거 "

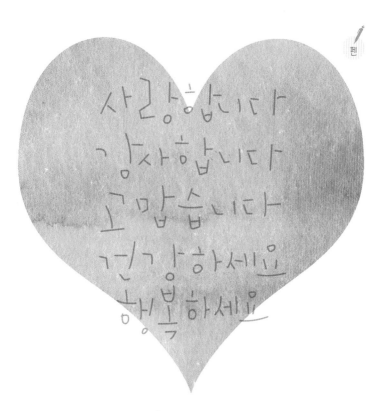

사랑합니다
감사합니다
고맙습니다
건강하세요
행복하세요

이 말을 하고 싶다면
내게 소중한 인연이
생겼다는 증거

<u>굵고</u> <u>가늘고 ①</u>
사랑합니다
감사합니다
고맙습니다
건강하세요
행복하세요

② 이 말을 하고 싶다면
내게 소중한 인연이
생겼다는 증거 "

✎ 포인트

① 지그 펜의 넓은 부분, 좁은 부분 그리고 모서리의 얇은 부분을 이용하여 다양한 굵기를 표현해보세요.

② 이탤릭의 딘락체서는 시작머는 것 지긴 굵게 표현해서 포인트를 주었습니다.

따뜻하게 날 위로하는 소확행은?

(소확행 : 소소하지만 확실한 행복)

: 커피한잔, 우동국물, 에세이 책 한권,

초콜렛, 너와 함께한 여행사진.

따뜻하게 날 위로하는 소확행은?
(소확행 : 소소하지만 확실한 행복)

: 커피한잔, 우동국물, 에세이 책 한권,
초콜렛 , 너와 함께한 여행사진 .

따뜻하게 날 위로하는 소확행은?
(소확행 : 소소하지만 확실한 행복)

1
: 커피한잔, 우동국물, 에세이 책 한권,
초콜렛, 너와 함께한 여행사진 .

포인트
① 당신을 따뜻하게 하는 소소하지만 확실한 행복
은 무엇인가요? 자기만의 답을 써보세요.
② 약간의 기울기가 있는 글씨입니다. 기울기를
동일하게 맞춰주세요.

다시 태어나도
엄마 아빠 딸 할래요
제 부모로
다시 만나 주세요

다시 태어나도
엄마 아빠 딸 할래요
제 부모로
다시 만나 주세요

🌿 포인트

🌸 부모님께 사랑 표현을 길 짓이겠다면 이 문구를 써서 드리는 것은 어떨까요?
딸, 아들 등 자신의 상황에 맞게 써보세요.

좋은일은
갑자기
찾아온대요

그날이
오늘일지
몰라요

✎ 터치펜

펜

좋은일은
갑자기
찾아온대요

그날이
오늘일지
몰라요

좋은일은
갑자기
찾아온대요

그날이
오늘일지
몰라요

포인트

터치펜으로 쓴 글씨지만 앞서 소개해드린 붓펜이나
딥펜으로 써보셔도 좋습니다.
좋은 일이 미감 더고 칫이오는 깃처럼 적요 긴게 빼
어 강조를 넣어주세요.

내 마음이 가는 대로

내 감정이 이끄는 대로

그렇게 살아요 우리

내 마음이 가는 대로

내 감정이 이끄는 대로

그렇게 살아요 우리

내 마음이 가는 대로 ①
내 감정이 이끄는 대로
그렇게 살아요 우리
②

✏️ 포인트
① 기울기를 맞춰 글씨를 연습해보세요.
② 마지막 리의 l를 강조하였습니다.

매6일 행복하지 않지만
기사한 6일은
매6일 있어요

매G일 행복하지 않지만
ㄱ 감사한 G일은
매G일 있어요

❷ ❶
매G일 행복하지 않지만
ㄱ 감사한 G일은
매G일 있어요

✿ 포인트

① 동글동글 귀엽게 획을 표현해 주세요.
② 'ㅇ'을 뱅글뱅글 돌려 포인트를 주었습니다.

힘이 들면 잠시 쉬어도 괜찮아요

울고 싶을땐 펑펑 울어도 괜찮아요

슬픈데 웃고있지 않아도 괜찮아요

좀더 솔직해져도 괜찮아요

힘이 들면 잠시 쉬어도 괜찮아요

울고 싶을땐 펑펑 울어도 괜찮아요

슬픈데 웃고있지 않아도 괜찮아요

좀더 솔직해져도 괜찮아요

✎ 포인트

① 기울기를 주며 강조 없이 편안하게 쓴 글씨입니다.

② 행간(행과 행 사이 공간)을 균일하게 하면 가독성이 더욱 좋아집니다.

여유

느긋하고 차분하게
생각하거나 행동하는
마음의 상태

색연필

여유

느긋하고 차분하게
생각하거나 행동하는
마음의 상태

① 여유

② 느긋하고 차분하게
생각하거나 행동하는
마음의 상태

✍ 포인트
① 여유라는 큰 타이틀은 색연필로 여러 번 선을
그으며 표현했습니다.
② 민글아 어울리는 새으로 나머지 잔 글씨른 써
보세요.

사랑

내 시간을 상대와
함께하고 싶은
마음의 상태

사랑

내 시간을 상대와
함께하고 싶은
마음의 상태

내 시간을 상대와
함께하고 싶은
마음의 상태

포인트

① 사랑이라는 큰 타이틀은 빨간색 색연필로 먼저
쓴 후 그 주변을 분홍색 색연필로 여러 번 써보
았습니다.

② 나머지 잔 글씨도 두 가지 색을 사용하였으며
'ㅇ'과 'ㅁ'처럼 막히는 공간은 안에 색을 칠해 넣
었습니다.

참 잘했어요

때론 나 자신에게도
칭찬도장을 찍어주세요^^

참잘했어요

때론 나 자신에게도
칭찬도장을 찍어주세요^^

크게 [참잘했어요]

작게 [때론 나 자신에게도
칭찬도장을 찍어주세요^^]

✎ 포인트

추억의 돌돌이 빨간펜으로 나에게 칭찬 한
줄을 써보았습니다.
✽ 메인 문구는 크게 서브 문구는 작게 표현
하면 전달 표현이 더 극대화됩니다.

도구
손글씨

나만의 필체로 힐링 메시지를 써보세요.

우리와 자주 접하는 도구를 사용하여

다양한 도구

1	2	3	4	5	6
손글씨를 쓰기 위한 다양한 연습	젓가락	면봉	휴지	스펀지	장미대

아기자기한, 예쁜, 독특한
손글씨를 쓰기 위한 다양한 연습

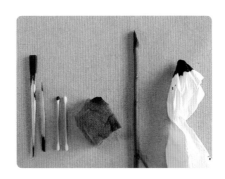

다양한 도구 손글씨

평소 접해보지 못했던 도구로 글씨를 쓸 때에는 이 도구가 어떤
선을 표현할 수 있는지 먼저 살펴보는 것이 좋습니다.

책에 사용된 여러 도구 중 나무젓가락과 면봉으로 연습해보세요.
잉크는 먹물을 주로 사용하였습니다.

다양한 도구 연습

❋ 선 연습

• 나무젓가락의 여러 면을 사용하여 다양한 선을 그으며 표현해보세요.

▨ **직선 연습하기** ～～～～～～～～～～～～～～～～～～ 사용한 펜촉 : 나무젓가락

• 면봉도 마찬가지로 어떤 선이 표현되는지 책에 직접 그어보세요.

▨ **선 연습하기** ～～～～～～～～～～～～～～～～～～ 사용한 펜촉 : 면봉

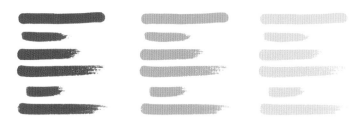

• 거친 나무젓가락만의 느낌을 이용하여 단어를 적으며 연습해보세요.

• 면봉의 도톰하고 귀여운 선에 어울리는 단어들을 연습해보세요.

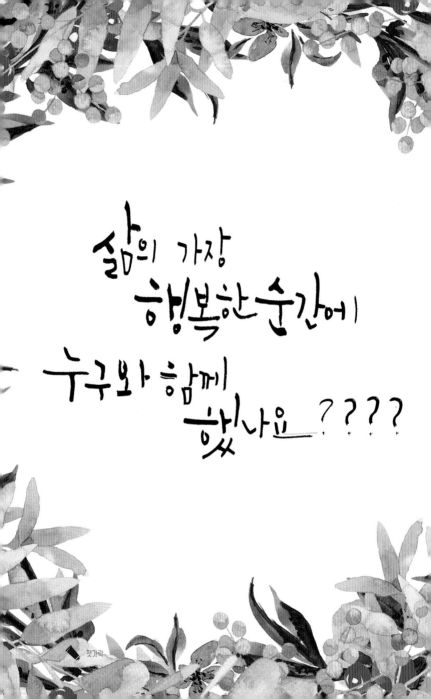

도구

삶의 가장
행복한 순간에
누구와 함께
했나요 ????

① 굵고 가늘고
삶의 가장
행복한 순간에 ②
누구와 함께
했나요 ????

🌿 포인트

① 나무젓가락을 반으로 분질러 굵고 가는 부분
을 찾아 미묘한 굵기 차이를 표현해주세요.

② 글씨 크기를 다르게 하여 시각적으로 좀 더
눈에 띄게 표현해 보세요.

잘하는 사람은
노력하는 사람을
이기지 못한다

젓가락

잘하는 사람은
노력하는 사람을
이기지 못한다

잘하는 사람은
노력하는 사람을
이기지 못한다

🖋 포인트

① 기울기가 있는 글씨입니다. 동일한 기울기를 맞춰
 주세요.

② 속도감 있게 표현하면 획에서 더 힘이 느껴집니다.

이불밖은 위험해 >·<

도구

*

🌿 포인트

면봉으로 표현할 수 있는 획의 특징을 잘 살려
주세요.
* 글씨와 함께 이모티콘을 넣을 수 있습니다.

익숙함에
속아
내뱃살을
잊지말자

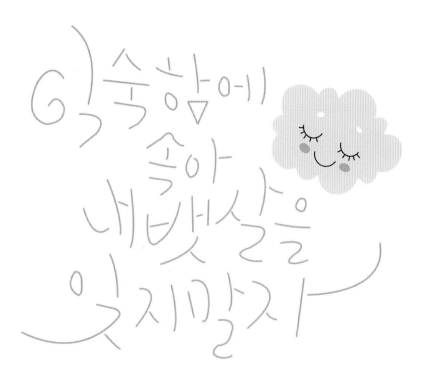

도구

🌿 포인트

① 글씨의 크기를 크고 작게 다양하게 표현하세요.

② 품과 품 사이의 행간을 채워가며 글씨를 쓰면 더욱 재미있는 표현이 가능합니다.

울고
싶으면
실컷
울어

🌿 포인트

휴지 끝을 조금 뾰족하게 말아 쓴 근씨입니다.

잘 쓰려고 하기보다 감정표현에 더 집중해보세요.

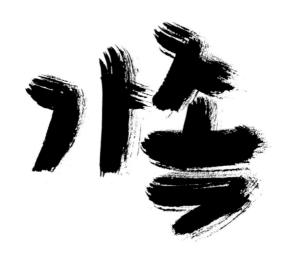

이란 당신이 누구의 핏줄인것이 아니라
당신이 누구를 사랑하는 가 이다.

가족

이란 당신이 누구의 핏줄인것이 아니라
당신이 누구를 사랑하는 가 이다

① 가속

② 이란 당신이 누구의 핏줄인것이 아니라
당신이 누구를 사랑하는 가 이다.

🖌 포인트

① 메인 단어인 가족은 스펀지로 크게 강조
하였습니다.

⑪ 이미지 글씨는 아크릴인 펜스로 표현히
였습니다.

오늘밤에도

별이 바람에

스치운다

장미디어

오늘밤에도
별이 바람에
스치운다

🌿 포인트

말린 장미대를 분질러 쓴 글씨입니다.
이러한 도구는 오래 두고 쓸 수 없습니다. 쓰면서 좋은 표현이
나왔다면 바로 사진을 찍거나 보관을 하는 것이 좋습니다.

🌿 포인트

장미대의 딘면이 거친 깃이 꼭 딱 말린 장미가 연상되었습니다.
실제 내가 쓸 문구의 도구로 쓰면 더 실감 나는 표현이 가능합니다.

🌸 포인트

거친 표면의 장미대로 옛 추억을 떠올리며 써보세요.

* 'ㄱ'을 가로로 길게 빼어 감정의 여백을 표현하였습니다.

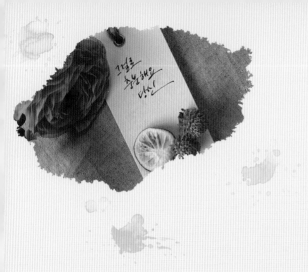

그글로
충분해요
당신

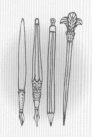

세상에 하나뿐인 나만의
손글씨를 활용한
다양한 DIY소품

세상에 하나뿐인 나만의 손글씨!
특별하게 간직하고 싶지 않으세요?

하나뿐인 내가 쓴 손글씨!
하나뿐인 내가 만든 소품!

내가 쓴 글씨로 나만의 소품을 만들어보세요.

선물용으로도 애장품으로도 간직하기 좋은
나만의 손글씨 소품

나의 손글씨로
다양한 소품을 만들어 보세요.

소품 만들기 10종

지금까지 배운 손글씨를 활용하여 다양한
DIY 소품을 만들어보세요.
유튜브 [나빛 캘리그라피]에서 재료부터
만드는 방법까지 상세하게 알려드립니다.

소품 만들기 과정을
보고 싶다면
QR코드를
찍어보세요!

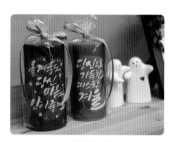

▲ 크리스마스 양초

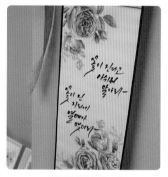

▲ 냅킨아트 기법 이용한 족자

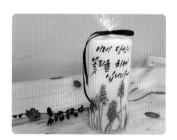

▲ 냅킨아트 기법 이용한 양초

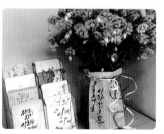

▲ 리사이클링 꽃병

◦ 용돈 봉투 라벤더 일러스트 ◦ 용돈 봉투 장미 일러스트 ◦ 용돈 봉투 꽃 일러스트

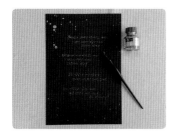

◦ 골드 잉크 이용한 딥펜 캘리

◦ 꽃향기 나는 드라이플라워 책갈피 천일홍 ◦ 꽃향기 나는 드라이플라워 책갈피 프리지아

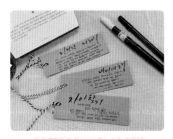

◦ 캘리그라피로 책 읽어 주는 여자 책갈피 ◦ 캘리그라피로 책 읽어 주는 여자 엽서

조금 지친 하루, 나에게 주는

힐링손글씨